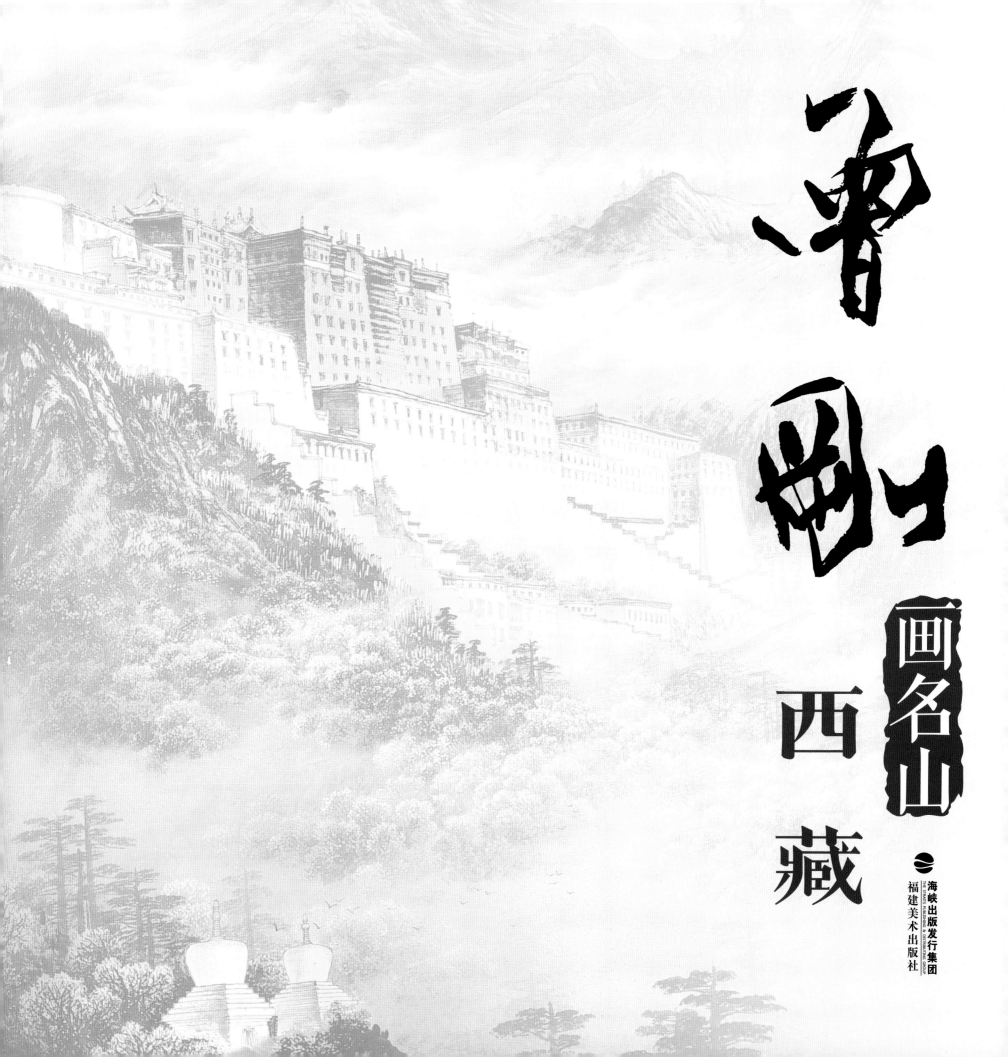

画名山

画名山

西藏

海峡出版发行集团
THE STRAITS PUBLISHING & DISTRIBUTING GROUP
福建美术出版社

图书在版编目（CIP）数据

曾刚画名山．西藏 / 曾刚著．-- 福州 ： 福建美术
出版社，2022.1（2022.7 重印）
ISBN 978-7-5393-4300-6

Ⅰ．①曾… Ⅱ．①曾… Ⅲ．①山水画－作品集－中国
－现代 Ⅳ．① J222.7

中国版本图书馆 CIP 数据核字（2021）第 252123 号

出 版 人：郭　武

责任编辑：蔡　敏　蔡晓红

曾刚画名山·西藏

曾刚　著

出版发行：福建美术出版社
社　　址：福州市东水路 76 号 16 层
邮　　编：350001
网　　址：http://www.fjmscbs.cn
服务热线：0591-87669853（发行部）　87533718（总编办）
经　　销：福建新华发行（集团）有限责任公司
印　　刷：福州万紫千红印刷有限公司
开　　本：889 毫米 ×1194 毫米　1/12
印　　张：3
版　　次：2022 年 1 月第 1 版
印　　次：2022 年 7 月第 2 次印刷
书　　号：ISBN 978-7-5393-4300-6
定　　价：38.00 元

曾刚 笔名无为，号峨眉山人。早年得山水画家吴祥辉先生启蒙，后又长期师从著名画家黄纯尧教授。其画作传统笔墨基础扎实，好作鸿篇巨制，颇得气势、法度谨严、富生活气息、力求将绚丽的色彩与水墨协调，逐渐形成自己独特的艺术风格。曾在成都、上海、天津等地举办个人画展，应邀创作《龙啸》《青山不老绿水长流》悬挂于天安门城楼。先后出版《曾刚彩墨山水画》《曾刚画集》《曾刚画名山》等系列二十余种。

概　述

　　不知不觉我的《曾刚画名山》系列丛书已经出版五本了，感谢广大彩墨山水爱好者的关注和喜爱，读者们的关注就是对我最大的鼓励和鞭策。2019年《曾刚画名山·黄山》出版以后，后续的《曾刚画名山》系列丛书也提上了日程。我经过多方考虑，决定出版西藏题材的画册，前往西藏写生也是我几十年以来一直想要完成的心愿。

　　中国青藏高原平均海拔在4000米以上，素有"世界屋脊"之称。西藏位于中国青藏高原西南部，是一个令人神往的地方。我因为担心海拔太高会产生高原反应，所以一直没有实现这个心中的梦想。为了能完成《曾刚画名山·西藏》，我决定开启一场考验自己意志的写生创作的旅行，也是一次洗涤心灵的震撼之旅。

　　为了更好更深入地采风，2019年7月26日我从云南丽江走滇藏线进藏，沿途美景不断。在香格里拉的龟山公园上有世界上最大的转经筒。前往巴拉格宗景区的路上，我途经金沙江大湾，到达飞来寺观看雄伟的梅里雪山。当我在海拔5130米的东达山时，我一直担心的高原反应并没有影响到我。其间我一路走一路画，为《曾刚画名山·西藏》作品的创作积累了丰富的素材。

　　西藏一直是令无数艺术家向往的创作地点。西藏不但有雄伟壮丽的自然景观，还有极具特色的西藏人文景观。我在创作西藏题材的作品时，把西藏的自然景观和人文景观融为一体，巨幅作品《布达拉宫》就是对二者融合的展现。西藏一直给人以神秘的色彩，我在创作时充分把西藏的神秘感表现出来，如《梦中的圣景》《圣峰下的玛尼堆》《红峰直上三千尺》《枯木又逢春》等作品都呈现出我满意的效果。

　　画家只有身处大自然中才能创作出更多更好的作品。西藏之大，可以包容每一个人；西藏之美，足以震撼每一颗心；西藏的神秘，令所有人流连忘返。西藏最美的风景不是定格在作品上，而是铭刻在每个创作者的心中。《曾刚画名山·西藏》里的作品经历了两年多时间的艰辛创作，终于出版，希望画册能给您带来美的享受，让您早日实现梦想，勇攀高峰。

曾刚

2021 年 10 月

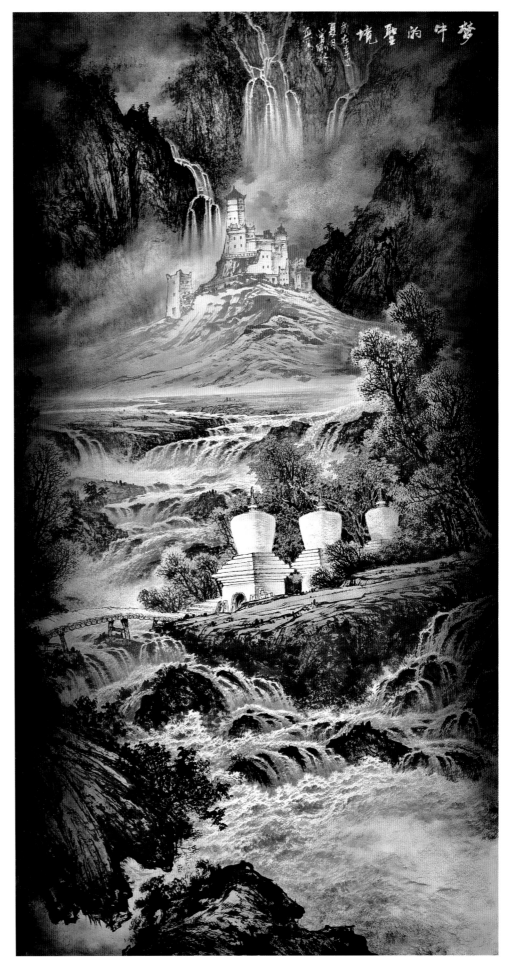

梦中的圣境　96cm×180cm

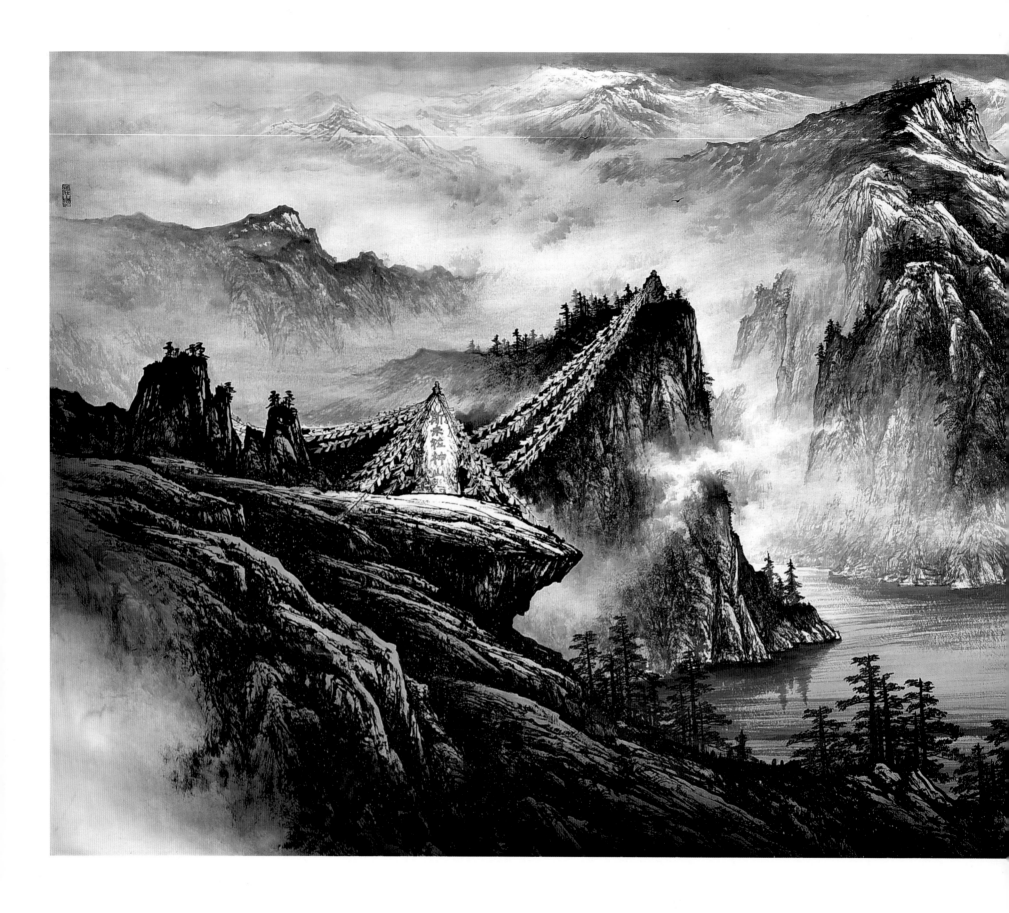

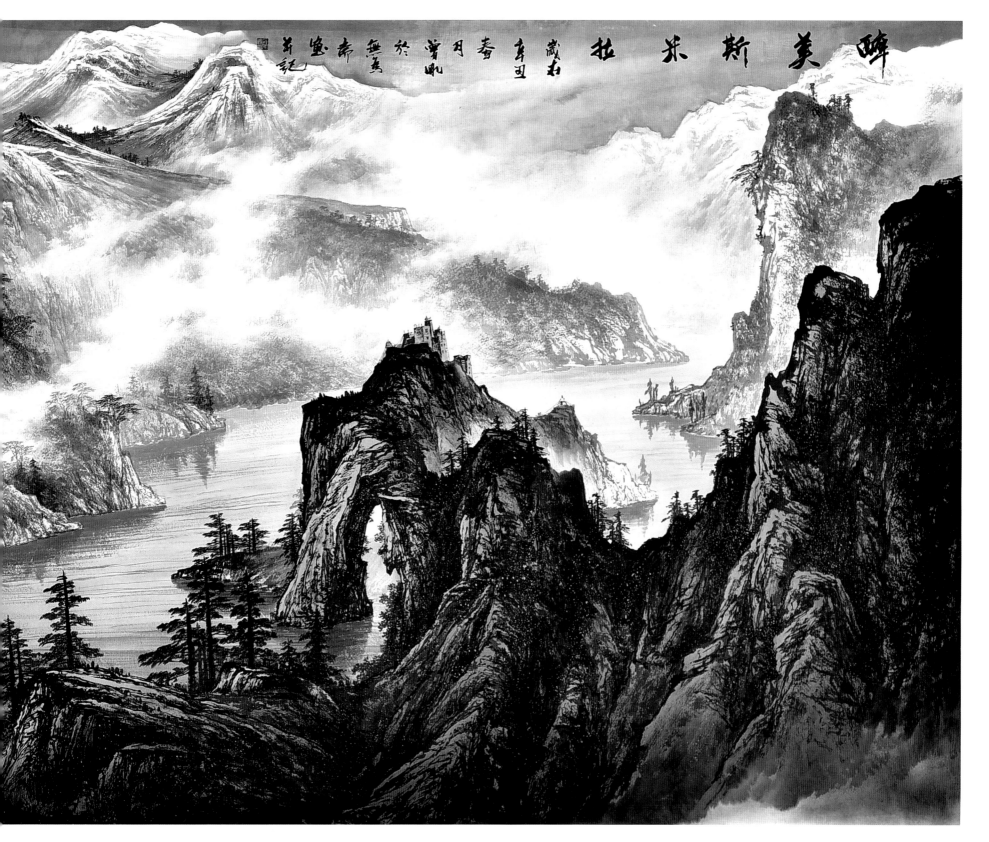

醉美斯米拉　360cm×145cm

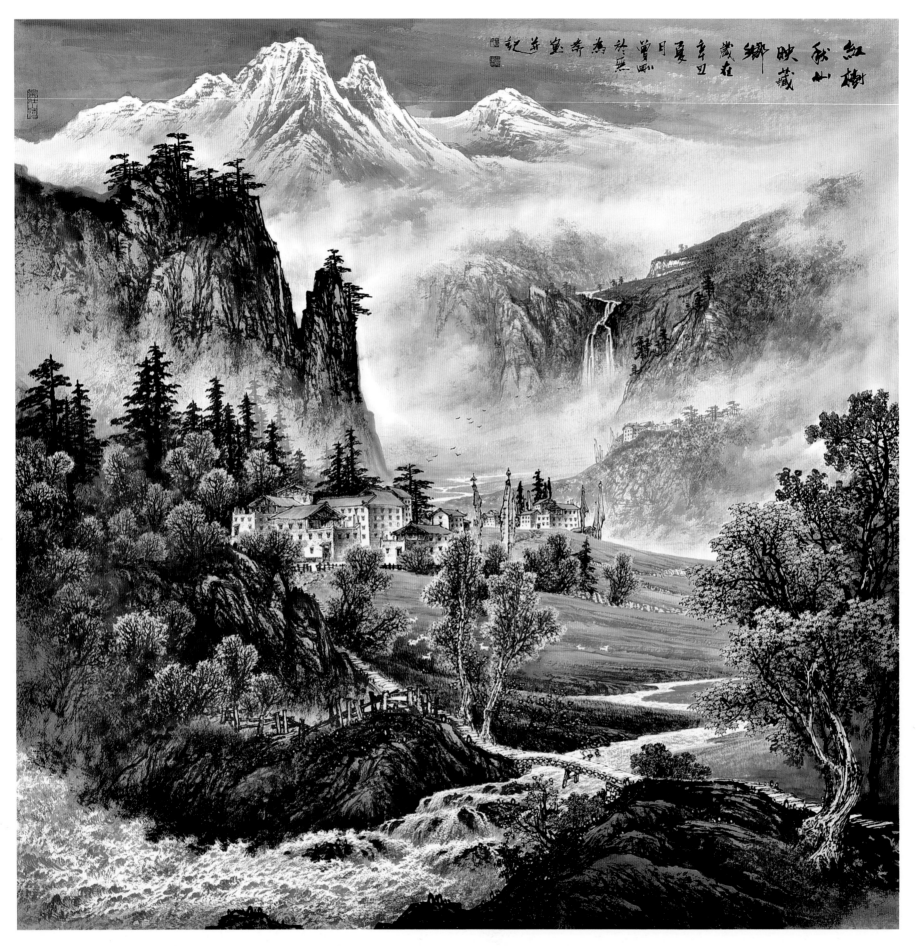

红树秋山映藏乡　125cm×125cm

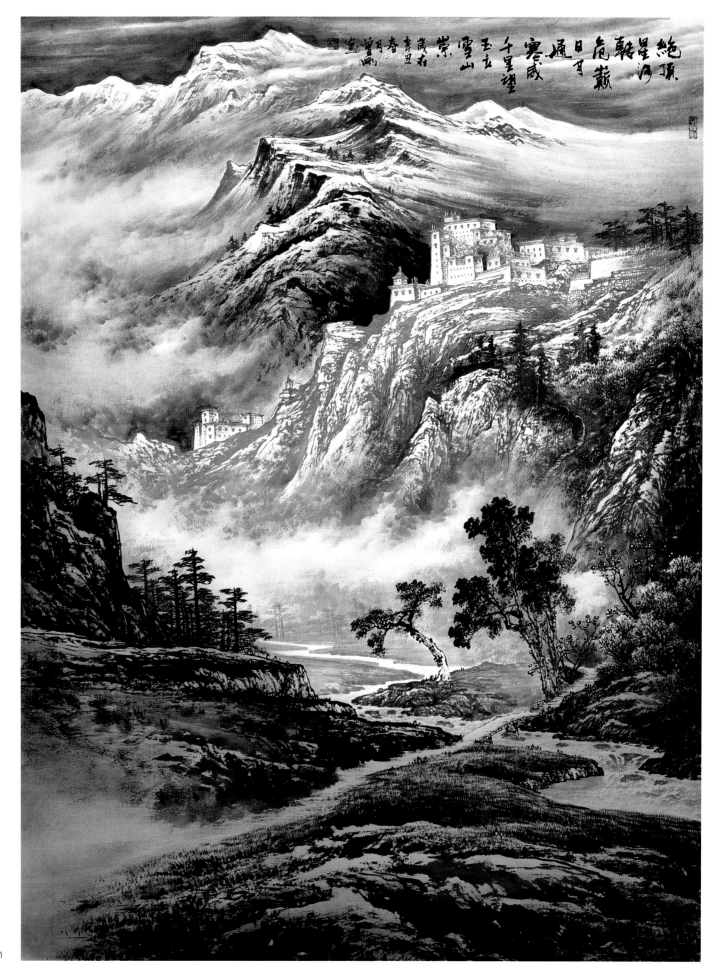

绝顶星河转，危巅日月通。寒威千里望，崇山玉立雪山。辛丑为岁月春月望堂画

玉立雪山崇　125cm×180cm

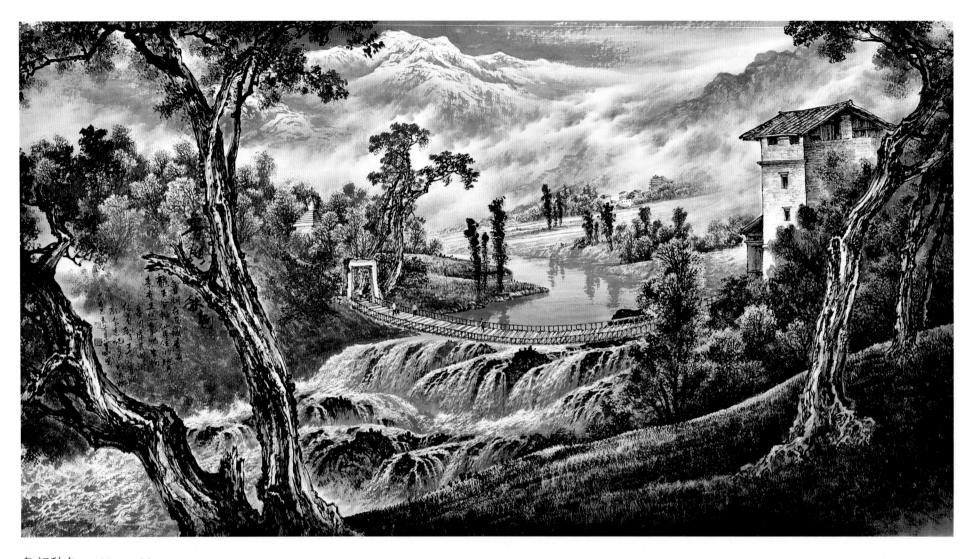

鲁朗秋色　180cm×96cm

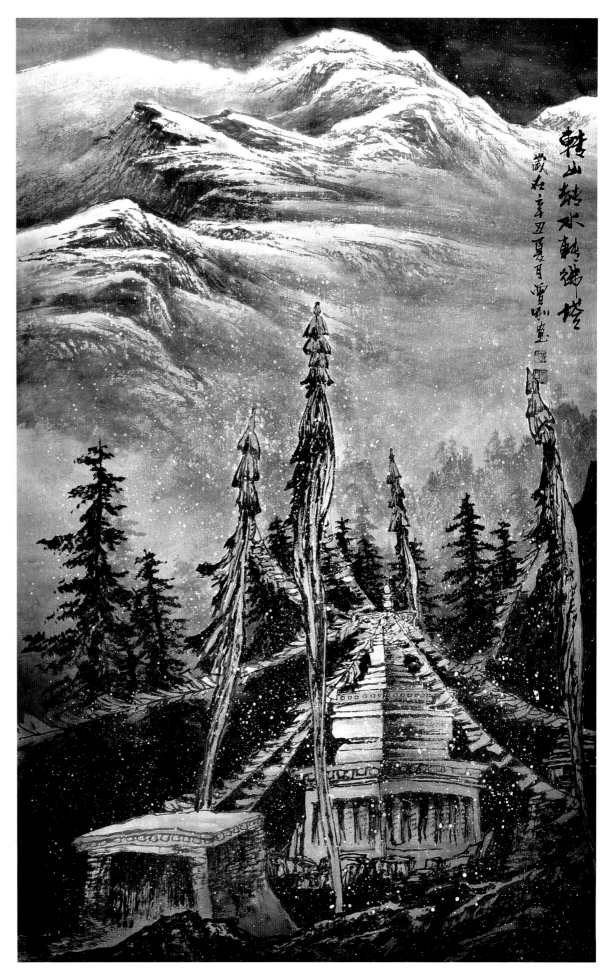

转山转水转佛塔　　60cm×96cm

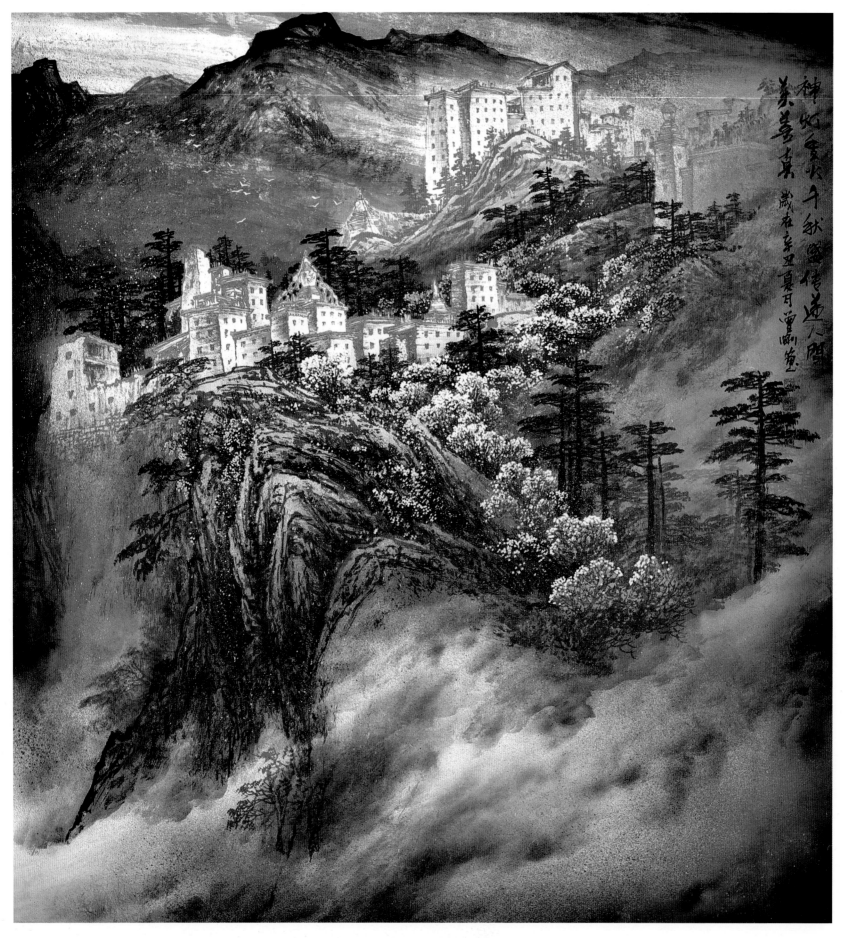

神灯香火千秋盛　90cm×96cm

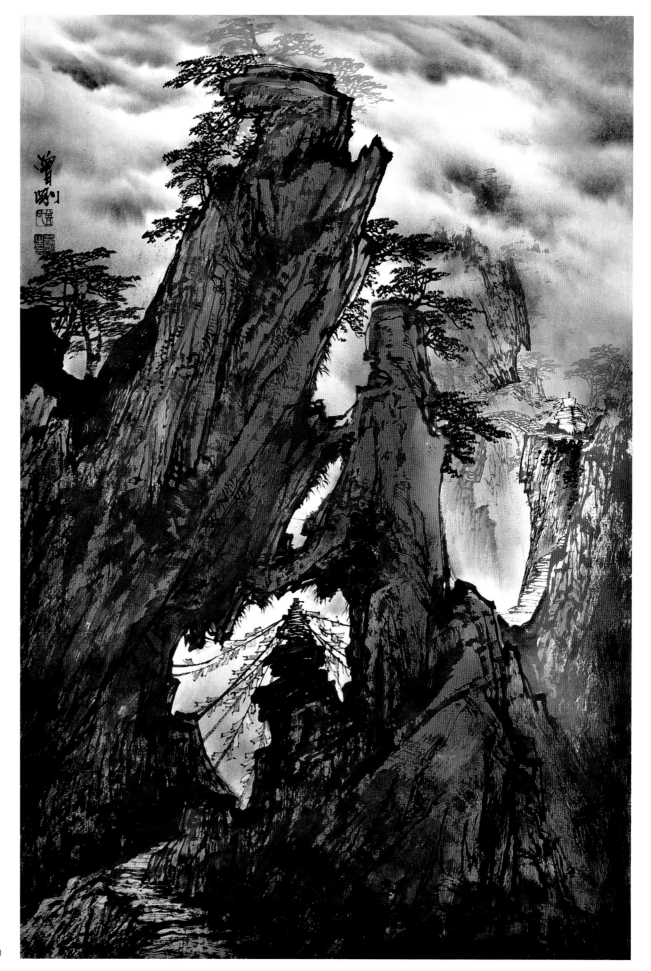

圣山　45cm×68cm

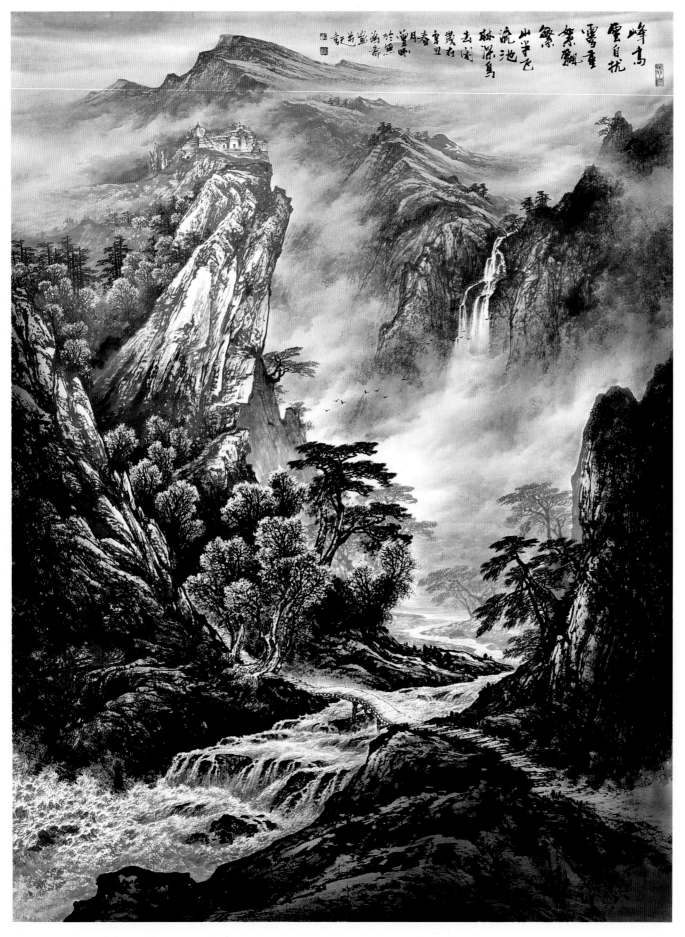

峰高云自扰　雾重絮飘繁　125cm×180cm

10

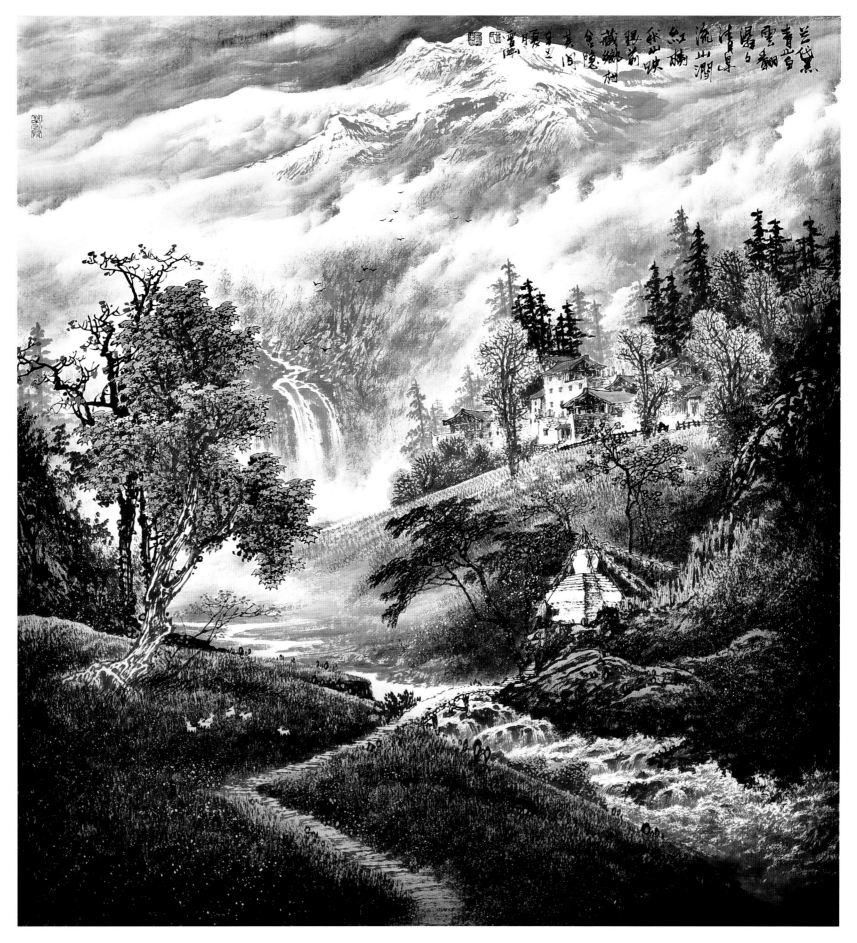

兰黛青山白云翻　90cm×96cm

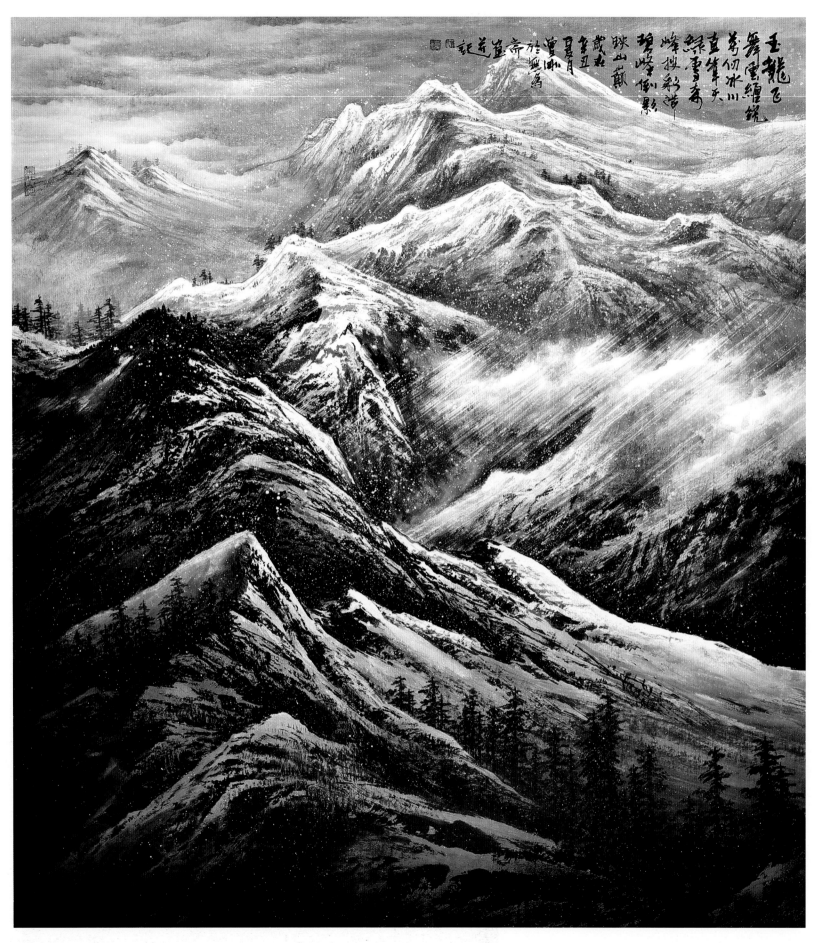

玉龙飞舞云缠绕　125cm×135cm

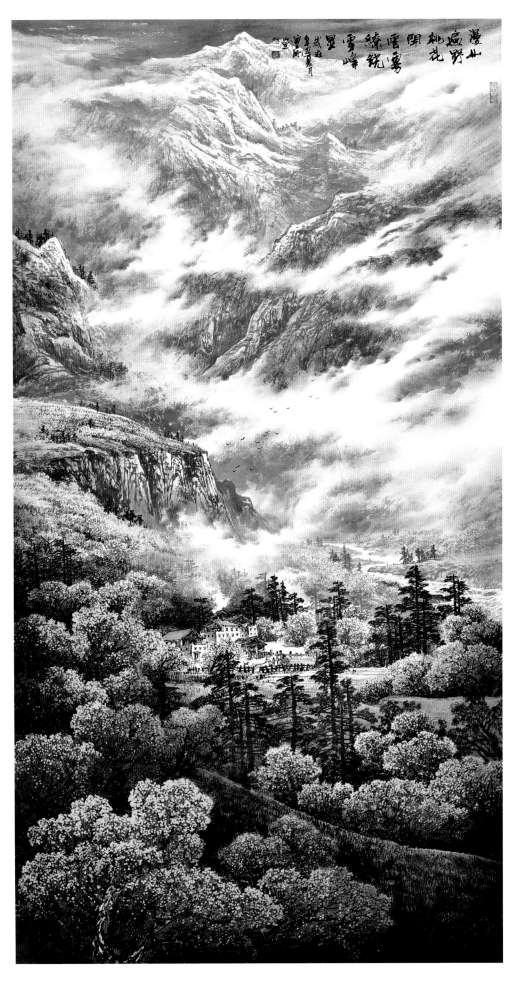

漫山遍野桃花开　96cm×180cm

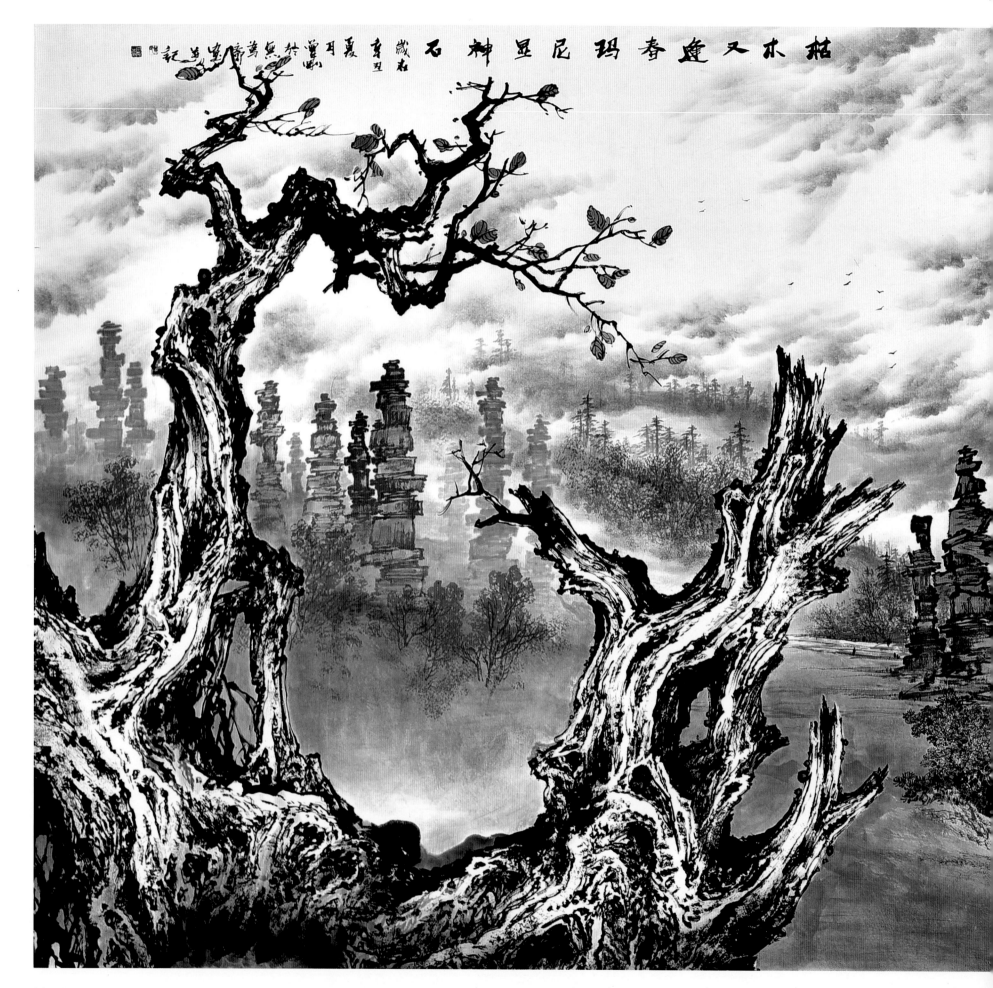

枯木逢又春玛尼显尼神石

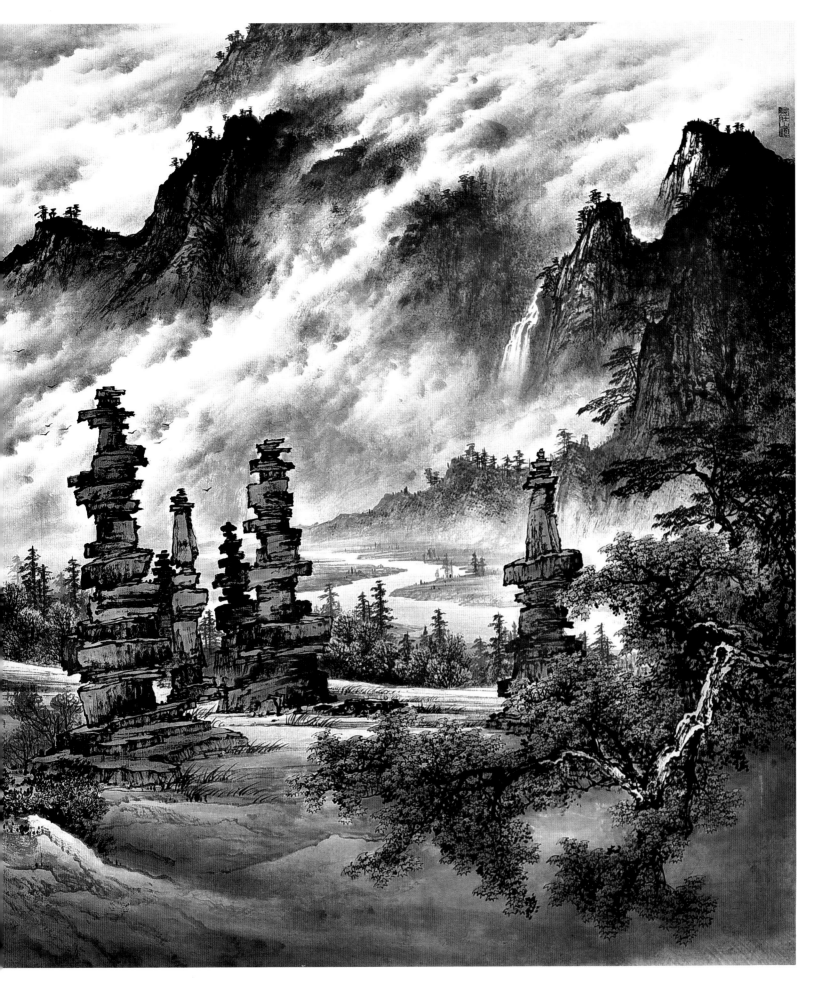

枯木又逢春

250cm × 125cm

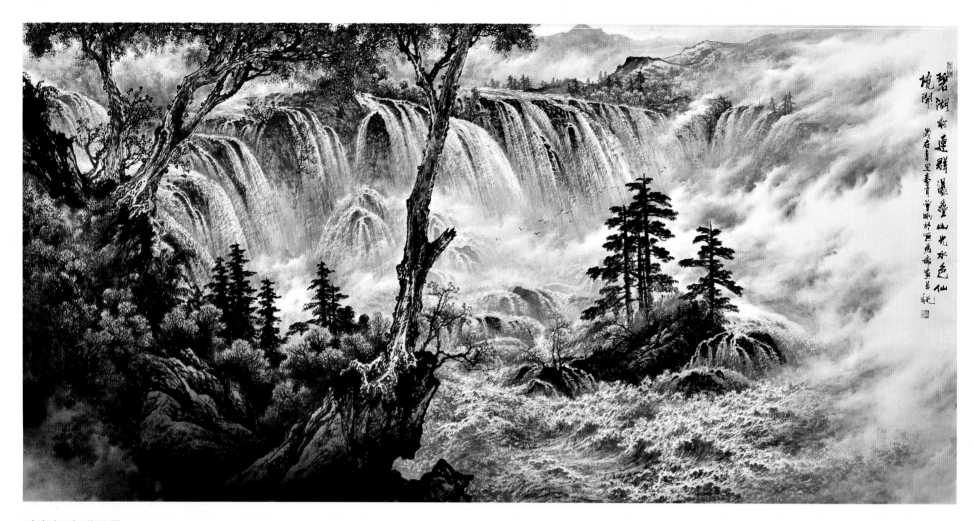

碧湖相连群瀑叠　250cm×125cm

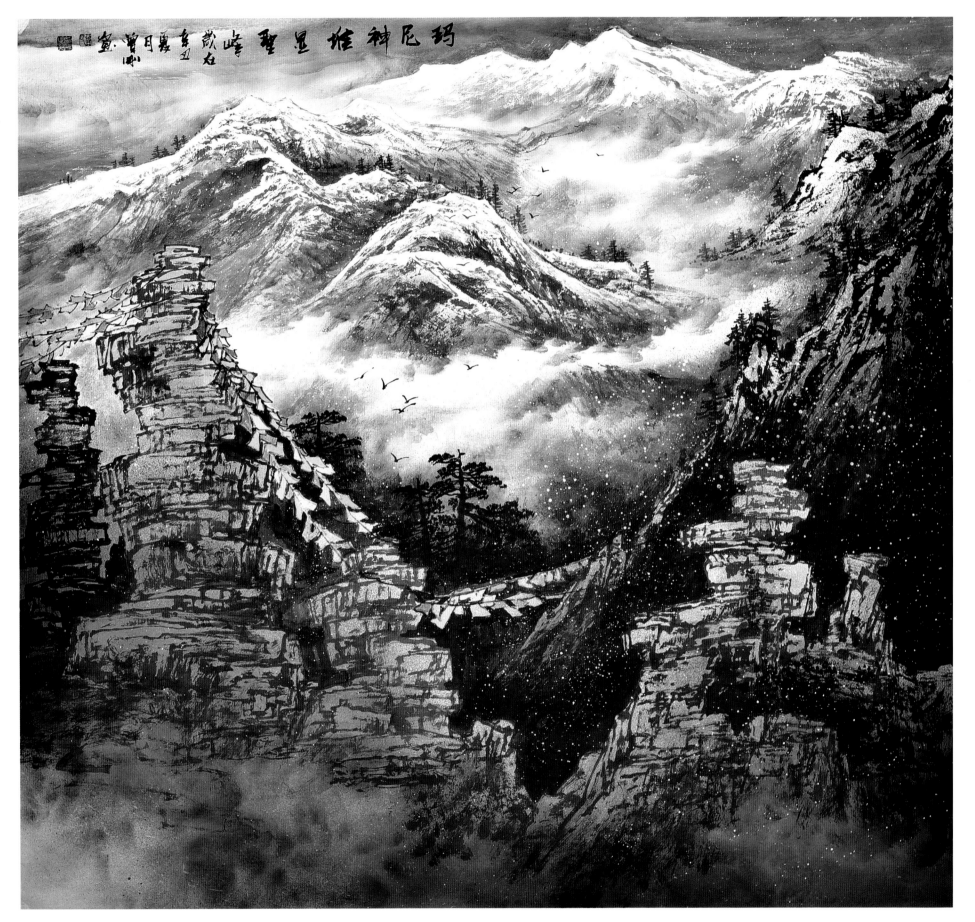

玛尼神堆显圣峰　96cm×90cm

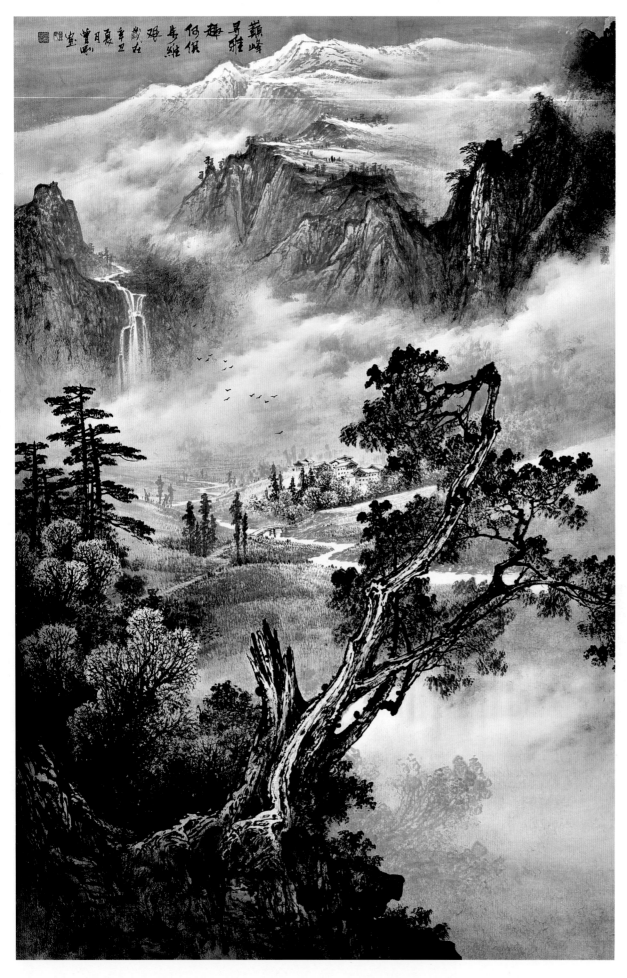

巅峰寻雅趣　96cm×150cm

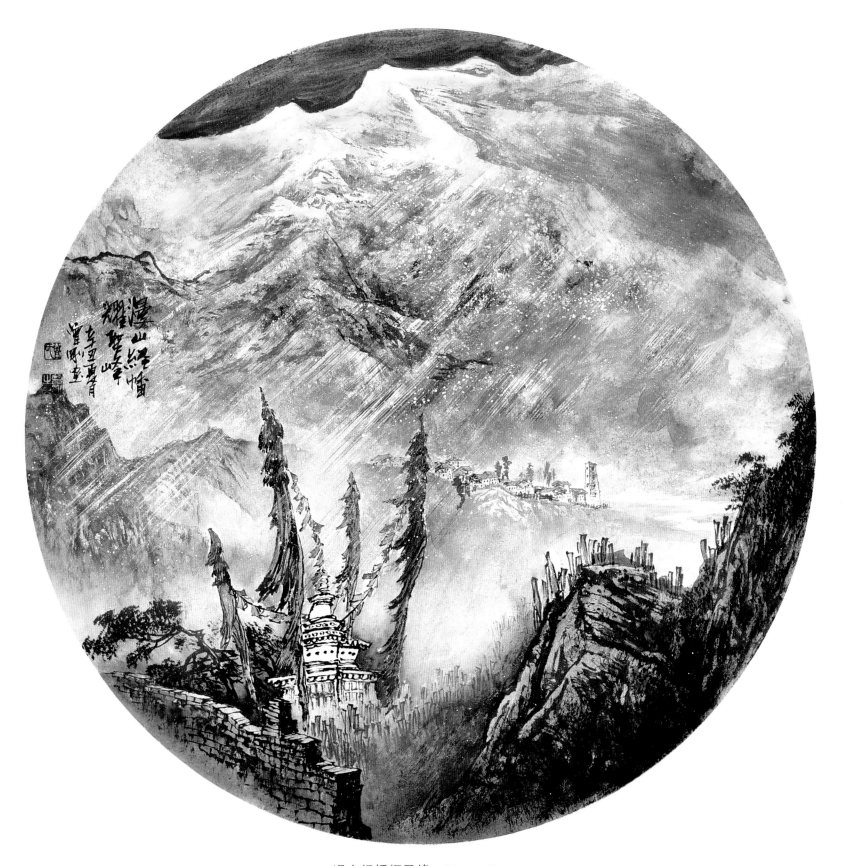

漫山经幡耀圣峰　58cm×58cm

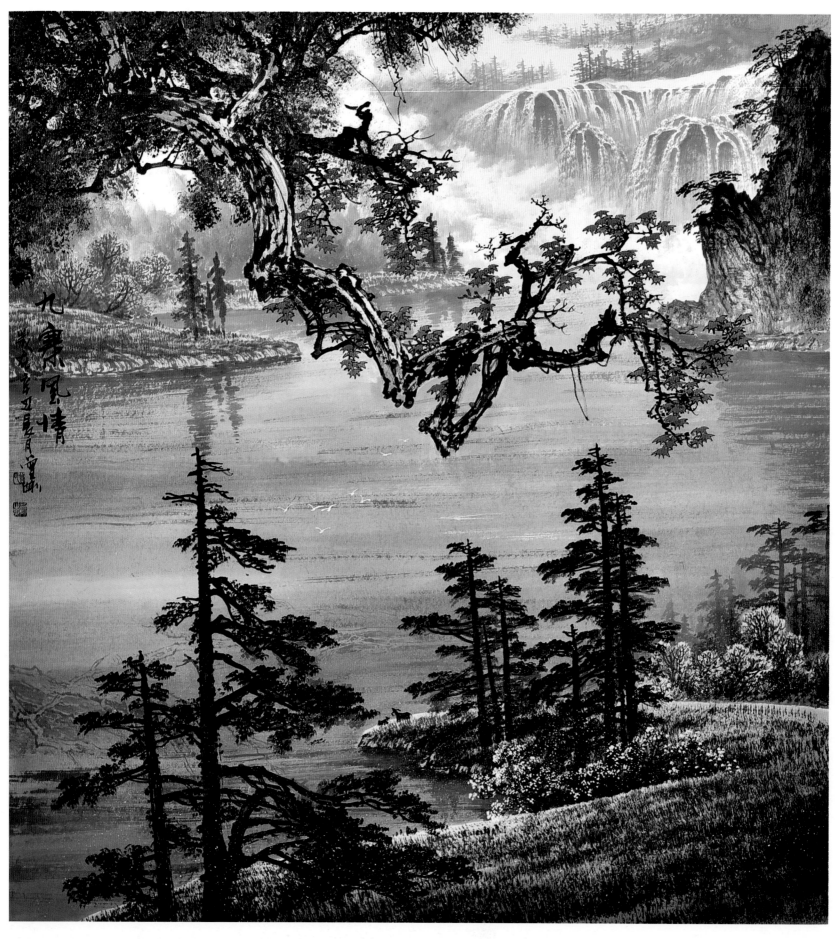

九寨风情　90cm×96cm

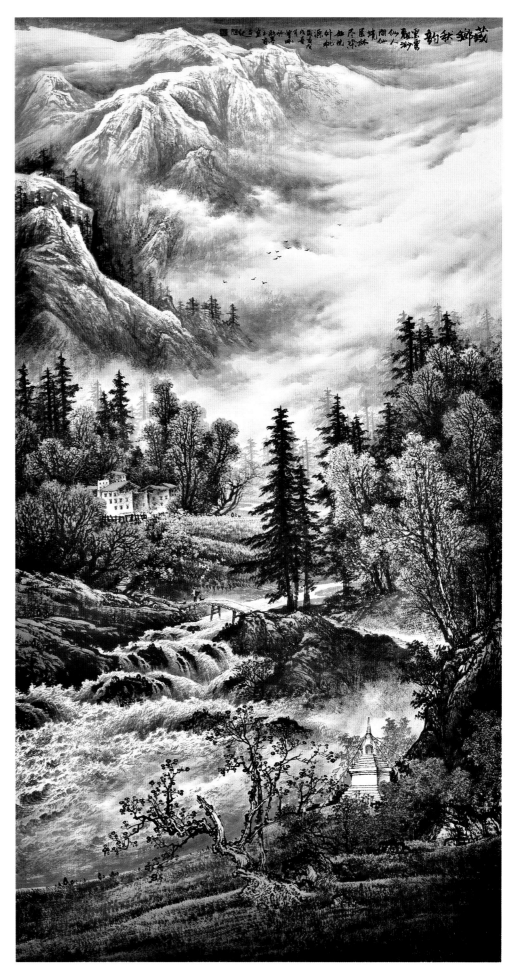

藏乡秋韵　96cm×180cm

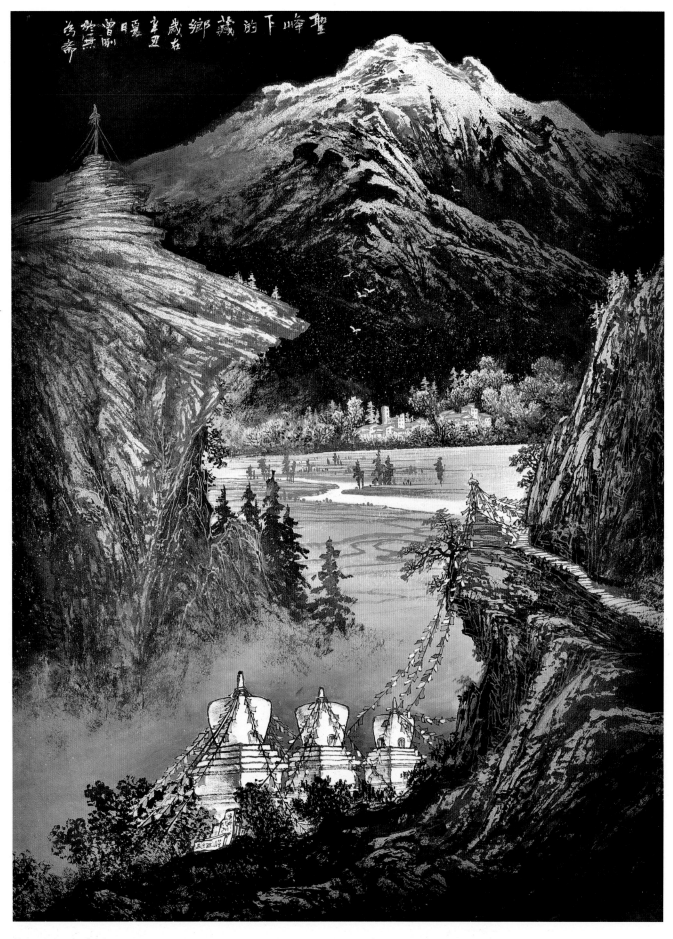

圣峰下的藏乡　60cm×90cm

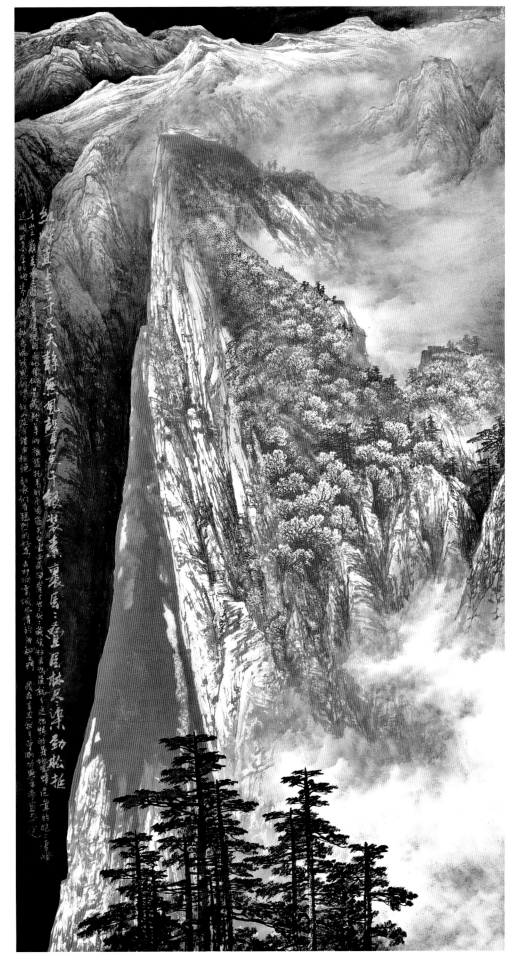

红峰直上三千尺　96cm×180cm

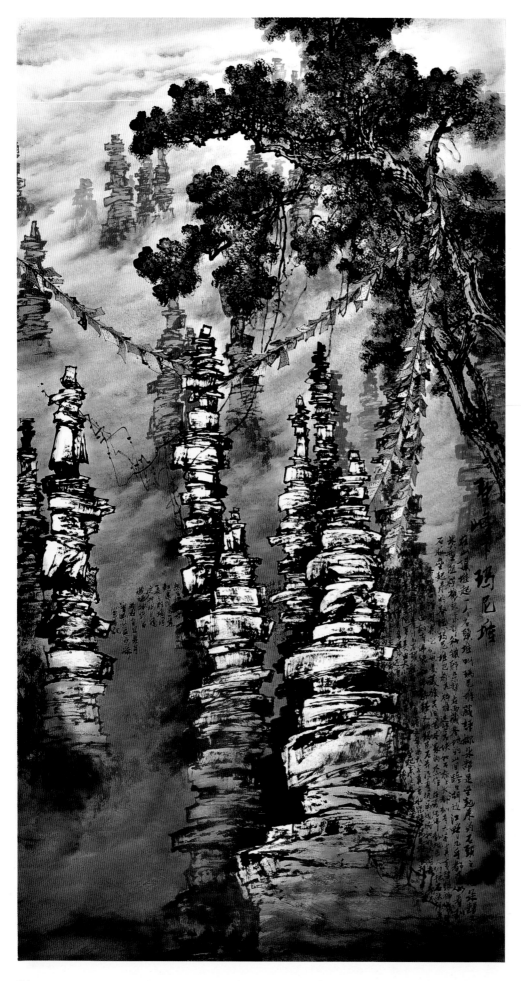

圣峰下的玛尼堆　96cm×180cm

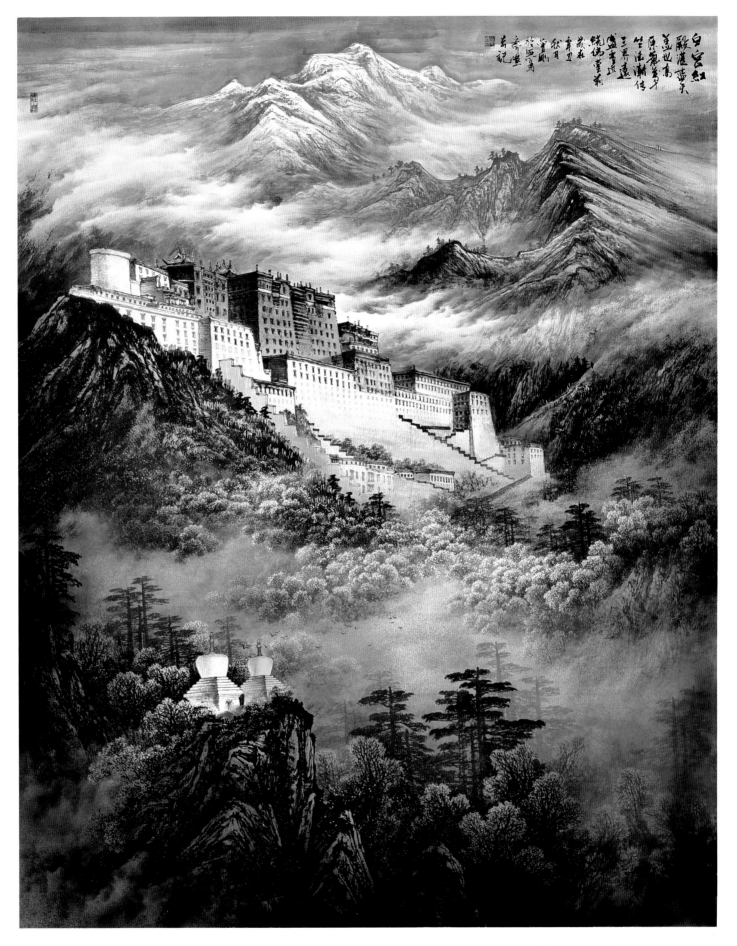

白宫红殿湛蓝天　145cm×200cm

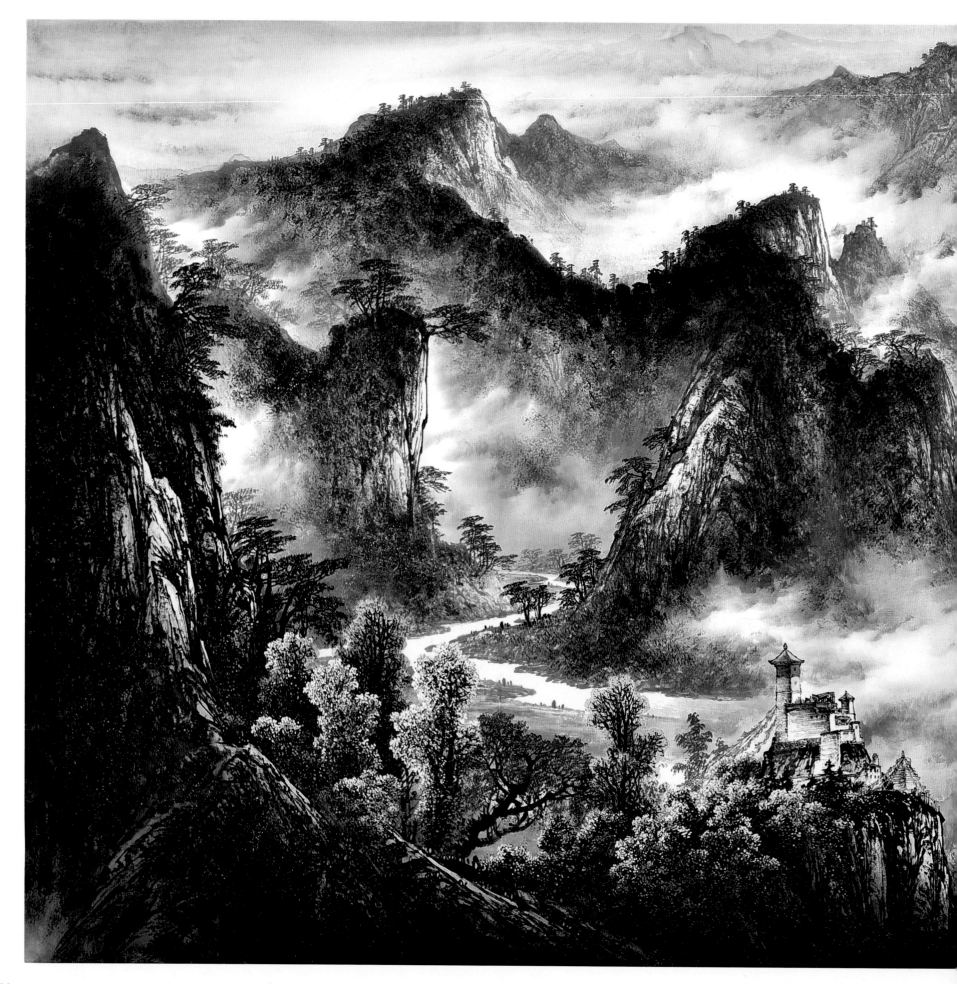

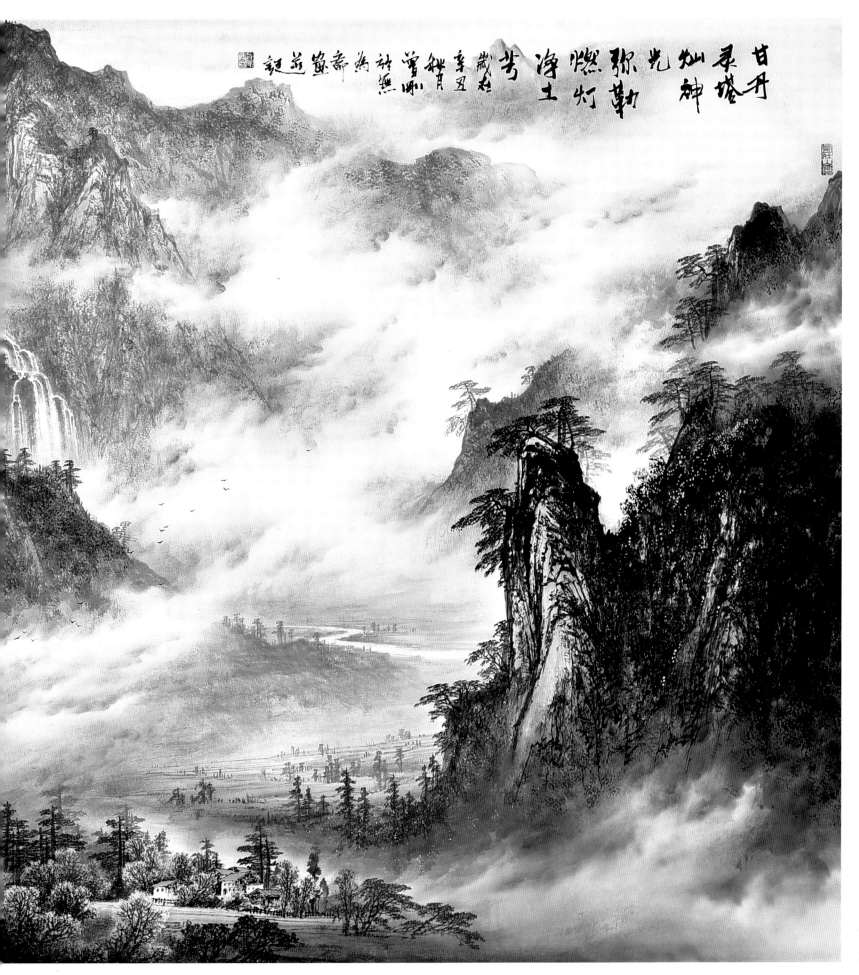

甘丹灵塔灿神光
250cm×125cm

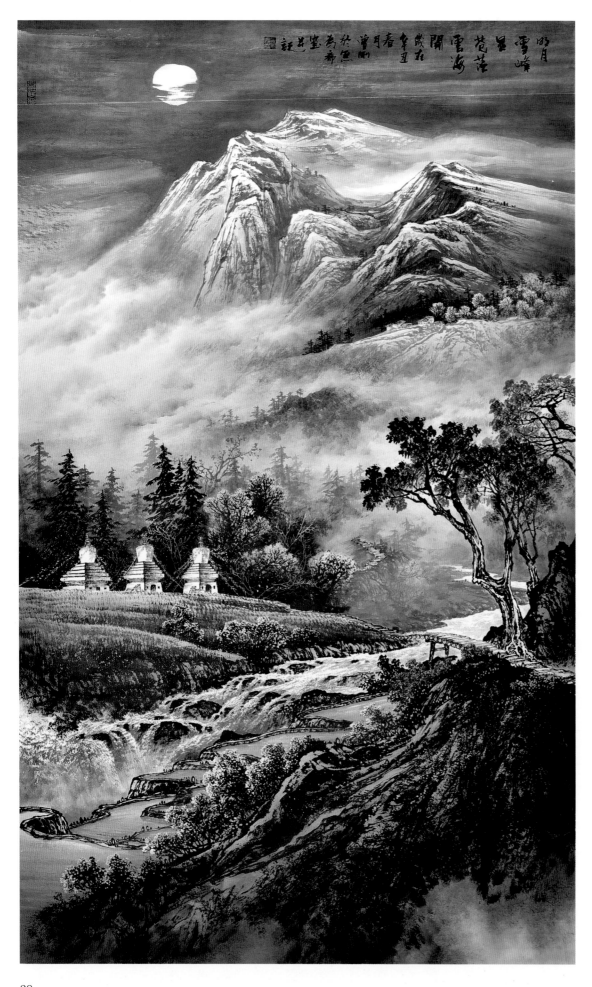

明月雪峰显苍茫　96cm×180cm

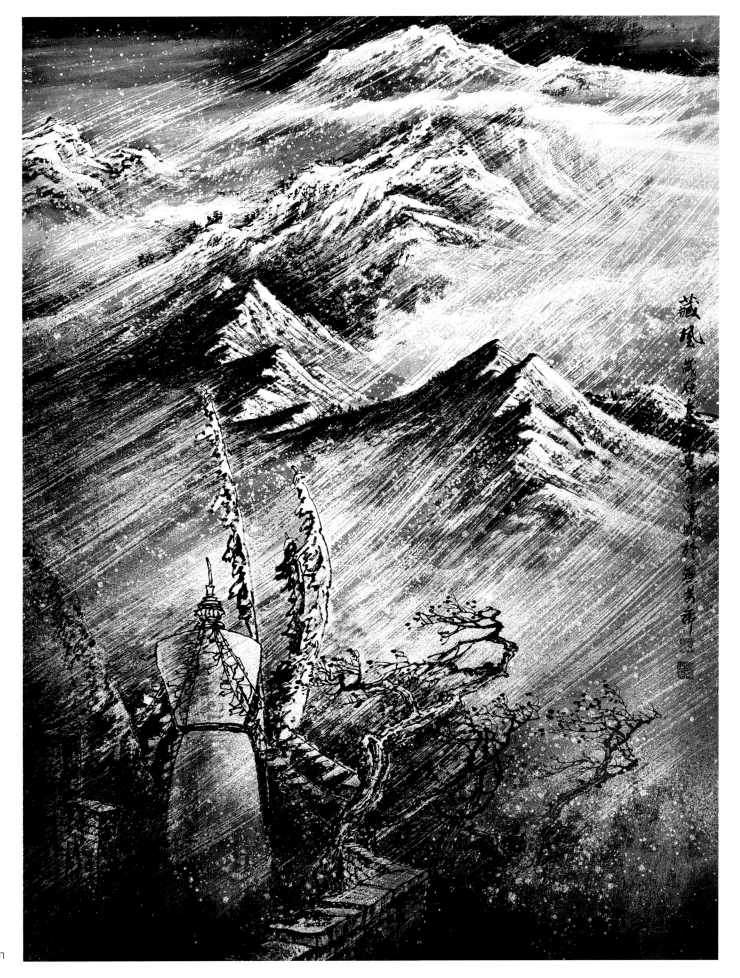

藏风　60cm×96cm

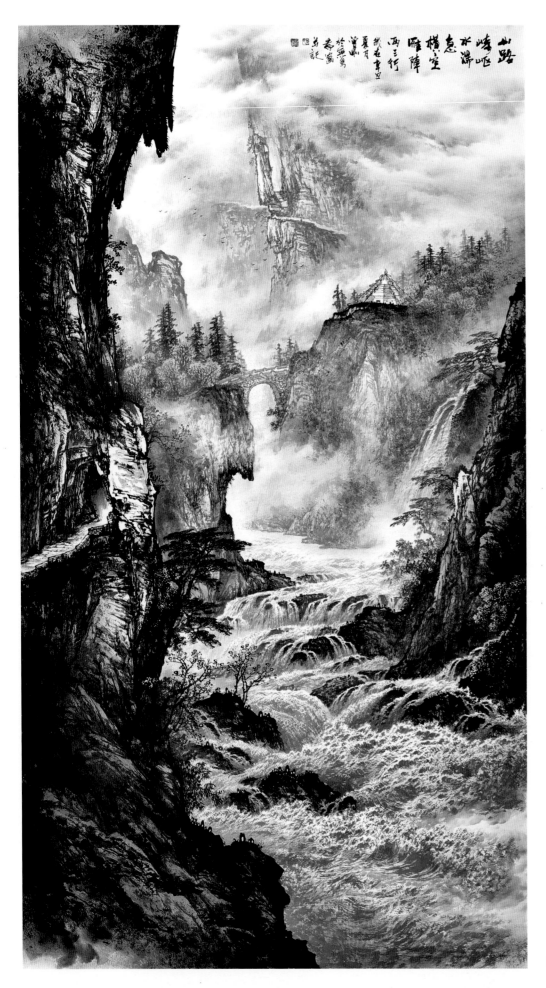

山路崎岖水湍急　96cm×180cm

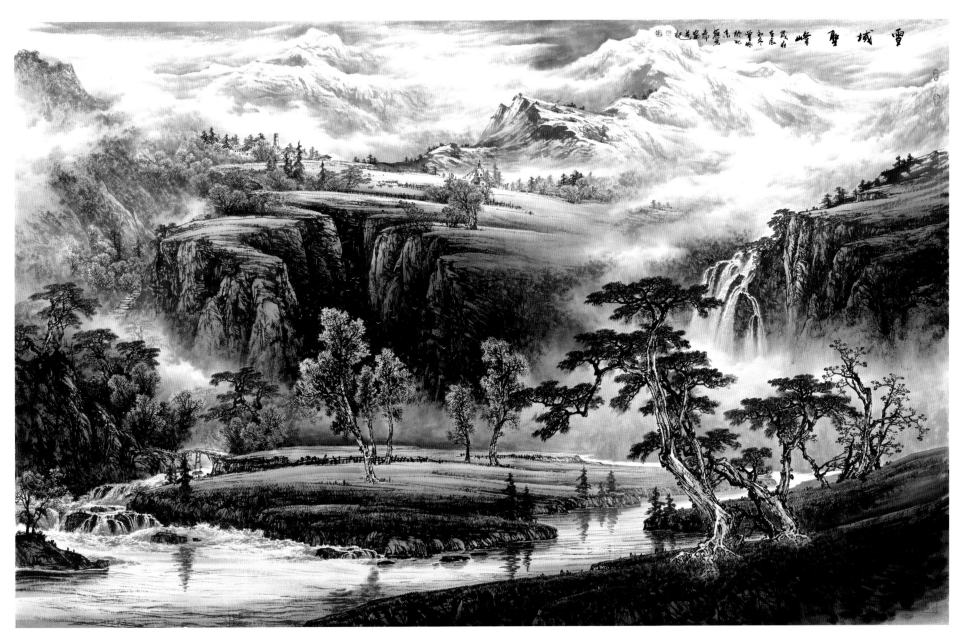

雪域圣峰　300cm×198cm

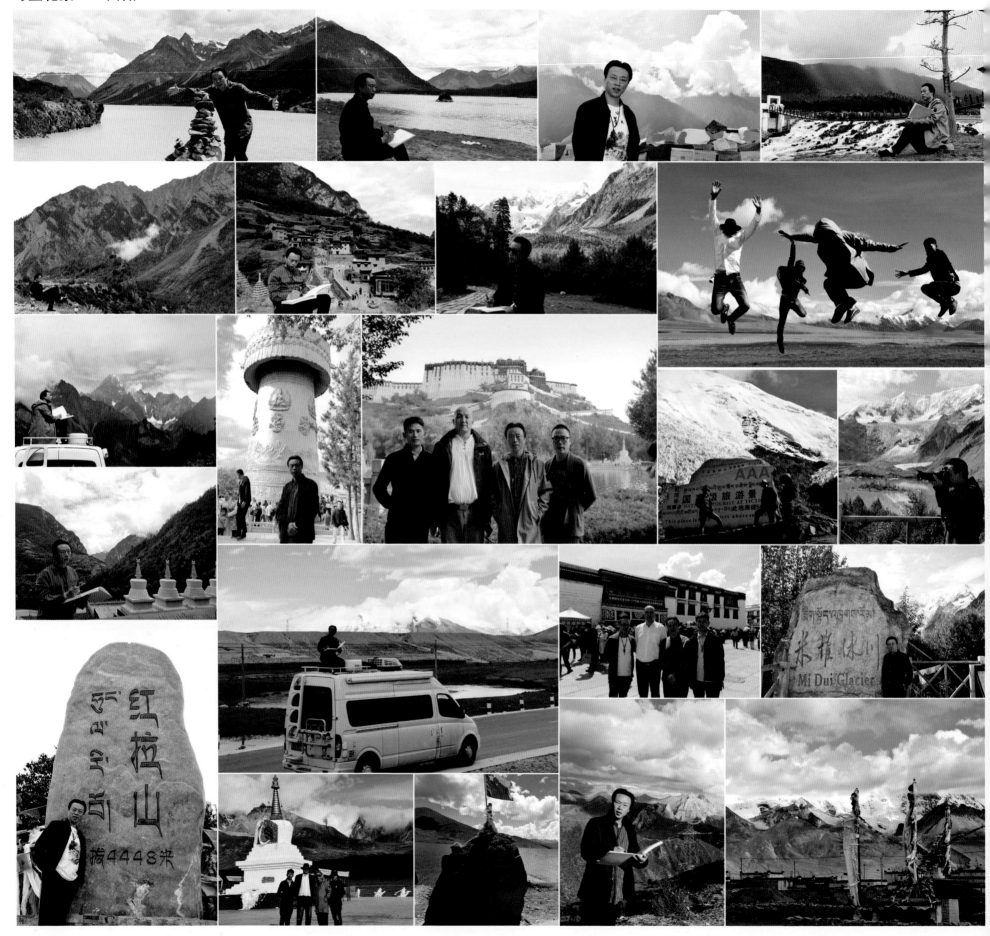